U0116204

学一百通

中国画基础技法丛书·写意山水

青绿山水

QINGLÜ SHANSHUI 常潇◎著

ZHONGGUOHUA JICHU JIFA CONGSHU·XIEYI SHANSHUI

广西美术出版社

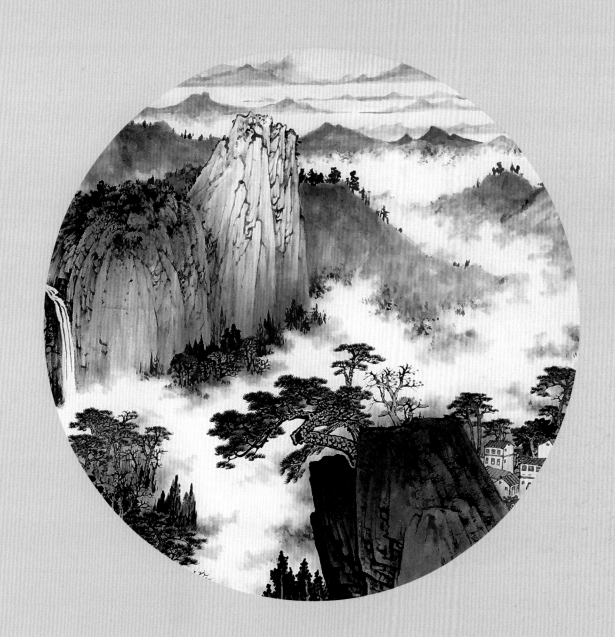

序

　　我国自古以来就有许多学习、研读中国画的画谱，以供同行交流、初学者描摹习练之用。《十竹斋书画谱》《芥子园画谱》为最常见者，书中之范图多为刻工按原画刻制，为单色木版印刷与色彩套印，由于印刷制作条件限制，与原作相差甚远，读者也只能将就着读画。随着时代的发展，现代的印刷技术有的已达到了乱真之水平，给专业画者、爱好者与初学者提供了一个可以仔细观赏阅读的园地。广西美术出版社编辑出版的"中国画基础技法丛书——学一百通"可谓是一套现代版的"芥子园"，是集现代中国画众家之所长，是中国画艺术家们几十年的结晶，画风各异，用笔用墨、设色精到，可谓洋洋大观，难能可贵，如今结集出版，乃为中国画之盛事，是为序。

<div style="text-align:right">

黄宗湖教授

2016年4月于茗园草

作者系广西美术出版社原总编辑

广西文史研究馆画院副院长

</div>

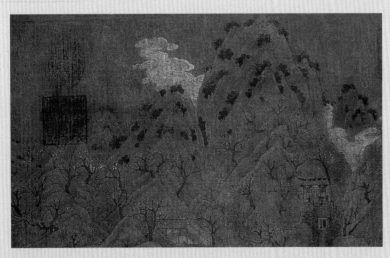

展子虔　游春图（局部）　隋　43 cm×80.5 cm

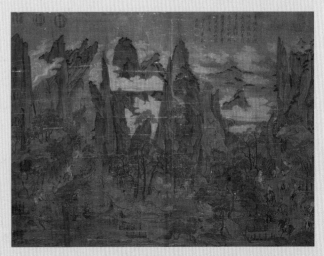

李昭道　明皇幸蜀图　唐（宋摹本）　55.9 cm×81 cm

一、青绿山水概论

 青绿山水画兴盛于隋唐时期，它是山水画的主要表现形式之一，在山水画发展的早期阶段曾经占据画坛主导地位，传为隋代画家展子虔的《游春图》就是中国山水画史上第一幅独立完整的青绿山水画作品，该画以大青绿设色，开启了青绿山水画的篇章，使山水画进入青绿重彩工整细巧的崭新阶段。唐代李思训、李昭道父子继承了展子虔青绿山水画风又有所发展，其中以李昭道的《明皇幸蜀图》为代表，使青绿山水画在唐代走向成熟。尤其以王希孟画的《千里江山图》为代表，此画全面继承了隋唐以来青绿山水画的表现手法并有所发展，在构图、色彩和技法上都较隋唐时期的青绿山水有了长足的进步，审美思想也从唐代追求仙界般的意境转为更为广阔与平实的现实生活，此画也奠定了青绿山水画的历史地位。宋代是中国绘画艺术发展的黄金阶段，青绿山水画的艺术成就在这一时期达到巅峰，出现了一批彪炳画史的青绿山水画大家和青绿山水画杰作。明清以来，文人山水画独步画坛，青绿山水由于种种原因逐渐走向式微，但其衣钵并未绝迹，而是代有传承，诸如仇英、蓝瑛、袁江、袁耀、金陵八家等，其实纵观青绿山水画的发展史，每一个时代阶段的青绿山水画家都给我们留下了许多精美绝伦的作品。

 近代以来，从事青绿山水画创作的画家也不乏其人，张大千、吴湖帆、何海霞等画家在青绿山水画领域都取得了很高的成就。直至现当代，青绿山水画的艺术形式呈多元发展，在当代画家画作中工笔、写意、具象、抽象等形式都有呈现，颜色材料也不再拘泥于传统形式一种。总而言之，从工具材料、绘画手法到创作理念，当代青绿山水画相对于传统青绿山水都有了巨大的变革，这种变革也必然会迎来当代青绿重彩山水画发展的新阶段。

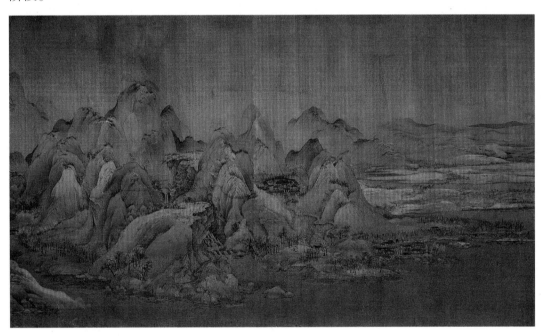

王希孟　千里江山图（局部）　北宋　51.5 cm×1191.5 cm

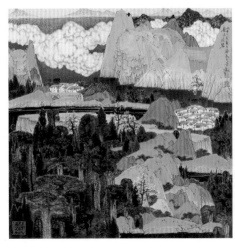

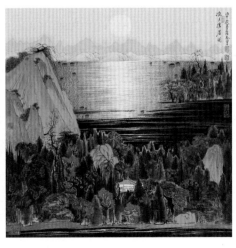

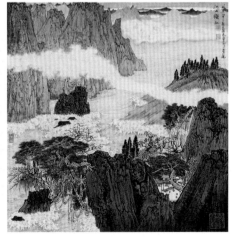

薛亮　春　49.6 cm×49.6 cm　　　　　　薛亮　夏　49.6 cm×49.6 cm　　　　　　薛亮　秋　49.6 cm×49.6 cm

二、青绿山水画用具

（一）笔

青绿山水作画多用狼毫笔，勾勒皴擦取其遒劲爽利。使用毛笔的大小，根据作画的尺幅和工写程度而定。另外，还需准备若干羊毫笔，以供染色使用。羊毫笔蓄水多，用于染色，效果氤氲饱满。

画青绿山水也同样采用五指执笔法。在着色上，古人多在绢或熟宣上画青绿山水画，染色常用分染法，水笔、色笔交错使用。今人常用生宣作青绿山水画，着色上多用罩染之法。

（二）墨

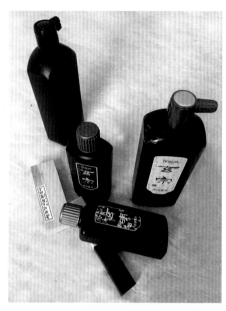

青绿山水画的用墨，需要选用制作上乘的墨锭或墨汁材料，用墨以细黑为佳，可使画面墨色层次变化丰富。

（三）常用颜料

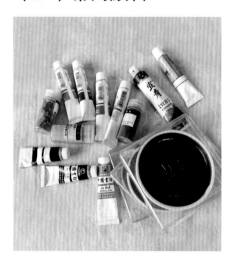

青绿山水画多用矿物质颜料着色，色泽鲜艳，历久不变。在颜料种类的选择上，也有优劣之分，其中，姜思序堂、荣宝斋、天雅美术商社等生产的绘画颜料品质优良，色泽稳定，可做专业创作之用。此外，日本画颜料、韩国画颜料色泽丰富，制作精良，亦可用于青绿山水画用色之补充。矿物质颜料主要有锡管装、块状、粉末状三类。锡管装、块状颜料可以加水直接使用，粉末状颜料则需要调胶使用。

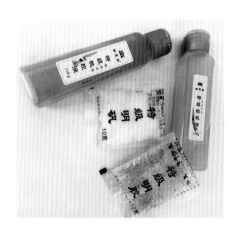

胶矾是矿物质颜料使用过程中必不可少的媒介。胶矾水主要起到防止画底漏矾和固定画面颜色的作用，在使用过程中，胶矾水的调和比例要把握得当。另外，胶还有调和矿物质颜色的作用，呈粉末状的矿物质颜料只有加胶使用才能附着在画面上。至于一些用胶的特殊技法，更能让作品产生一些意想不到的效果。

（四）纸

熟宣、生宣、绢皆可作为青绿山水画的创作材料，不同纸质的作画方法也多有不同，今人也常用镜片、卡纸、金笺作为青绿画材，便捷好用。

三、青绿山水用色方法

传统青绿山水画使用的颜料分石色和水色两类，使用方法也各有不同，一般着色时，先要在整张画的画底上铺一层底色，这样既可使画面色调统一，又可使画面中的青绿色相表现更加丰富。青绿山水画一般选用暖色做底，或用浓茶汁刷底色，或用赭石和墨调和做底色，或直接选用有底色的仿古宣纸。在具体创作过程中，一般在山石着石色前，还要用赭石或草绿色铺底。注意，做底色时，花青色要慎用，因花青色不透明，作为底色用容易使其上的石青色显得浑浊不通透。其次，因矿物色颗粒粗，不透明，故多采用薄施繁染的方法渲染，方能表现出均匀细透，薄中见厚之感，古人俗称"三矾九染"。

石青：石青由深至浅有头青、二青、三青之分。石青有较强的覆盖力，因而在着色时，一般要提前考虑好它在画面上的分布位置。着石青色可用赭石、草绿等色打底，也可以直接压在石绿或墨色之上，一切要根据画面需要进行调整。注意，着色时还要考虑到颜色干后的色彩效果，石青色在画面中的干湿效果有一定反差，在着色之前，要胸有成竹。

石绿：石绿也有头绿、二绿、三绿之分，使用方法与石青色相同。在画面中使用时，也宜采用薄施繁染之法，每次染色不可过浓，浓则滞笔，着色不通透而少神采。着石绿色前一般采用草绿或赭石色打底，可使石绿色显得更加厚重丰富。

赭石：在青绿山水画中，赭石一般用于打底色、染树干、染山脚、平坡、道路、建筑等。同时，赭石在画面中的使用还可以产生与青绿色彩冷暖互补的效果。赭石虽然也属石色，但其覆盖力相对较弱，因而在画面中的使用也比较灵活，薄施、厚涂、勾勒、渲染皆可表现。

花青与石青色的对比：花青属草色，适宜薄染，即使浓染也不易均匀，着色轻巧而缺厚重感；石青色厚重、浓艳、装饰感强。

草绿与石绿色的对比：草绿色透明、轻盈，色彩深浅变化多，但少鲜艳和厚重感；石绿色沉稳亮丽，石质感强。

此外还有朱砂、白粉等色彩，在青绿山水画中也常使用。朱砂色常用于罩染树叶、点缀楼阁等；白粉常用于点缀人物、渲染云彩等。

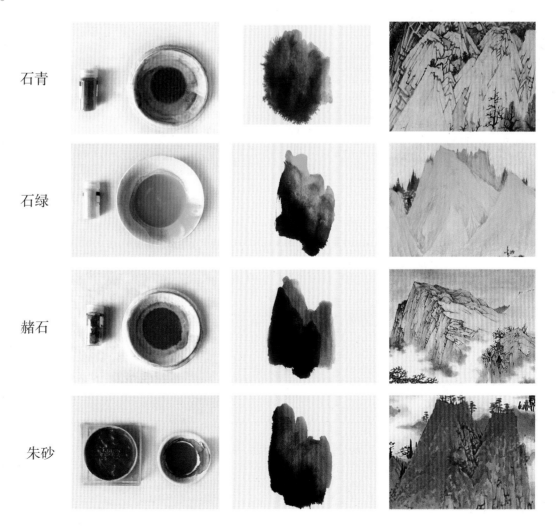

石青

石绿

赭石

朱砂

四、树的画法

1. 青绿山水画中的树干多用双钩法表现。双钩树干，一般先画出主干，从主干的分枝处自上而下运笔，一直画到树根处，再从分枝处向上画出若干树枝，并由树枝分出细枝。树干皆以中锋勾勒，用笔需沉稳厚重，干湿浓淡、轻重快慢要表现得宜。另外，古人也常用不同形式的皴法来表现树干的质感和特点，如松树用鱼鳞皴，柏树用解索皴，梧桐用横笔皴等，在树干的画法上，这些程式皴法可以灵活使用，同时我们也可根据日常写生将古人的程式表现不断丰富和完善。

树枝画法要注意表现结构关系。画树有"树分四枝"，即是强调画树要能够前后左右四面出枝，如此才能表现出树的立体感和空间关系。画树枝忌平行、对称出枝，干和枝的表现还要有粗细之别。

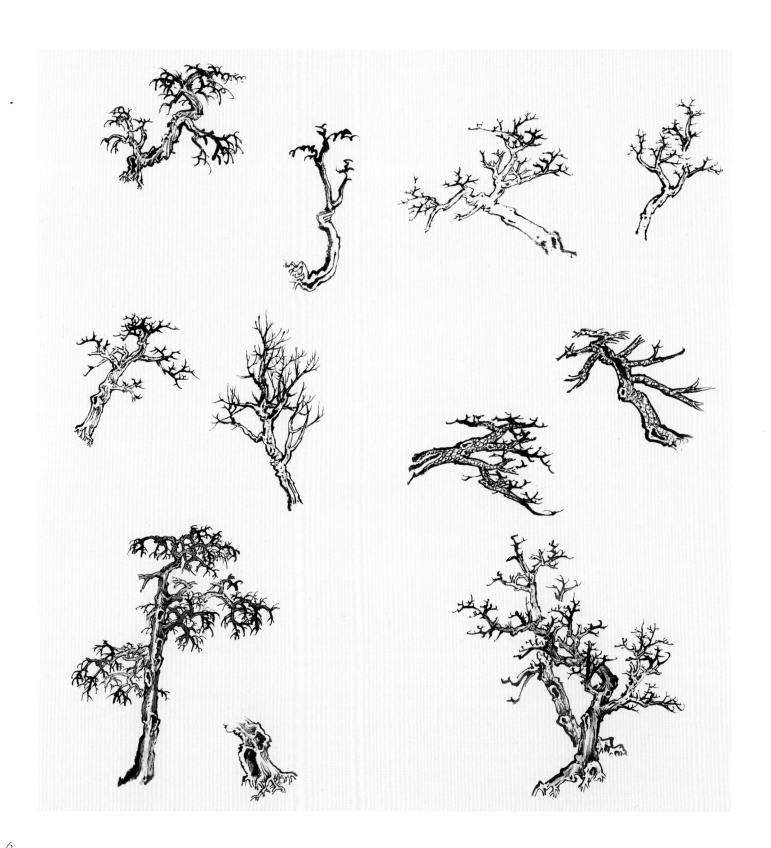

2.丛树的组合画法：丛树要分组表现，分出丛树之间的聚散、疏密关系。同时，一组树中应该有主树和次树之分，主树高大，刻画丰富，处于画面的主要位置，其余次树应对主树有所避让。树干间的穿插还应体现出前后、虚实、曲直、粗细、大小等关系来。此外，不同种类的树的树枝特征也各不相同，大致有鹿角、蟹爪之分，以及有明显特征的松树、椿树、柳树、杨树等，在组树画法中可穿插表现，利于丰富丛树形态和笔法结构。

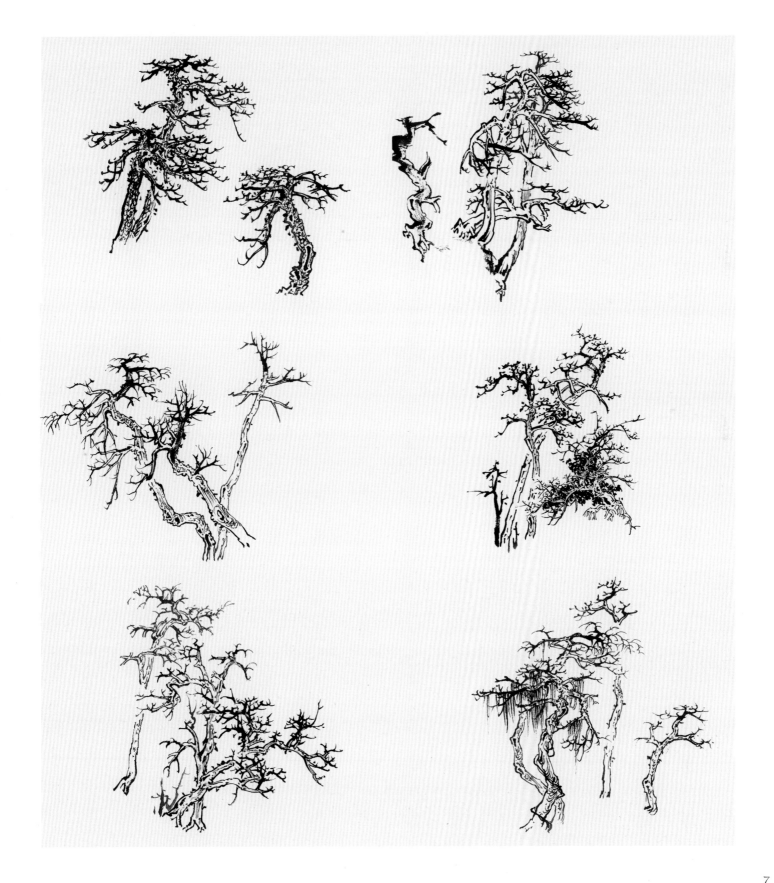

3. 树叶的画法：树叶有夹叶和点叶两种画法，在青绿山水画中往往结合使用。夹叶和点叶都要分组表现，用笔明确紧凑，整棵树的树叶要紧抱树枝，依树势而生长，枝叶要浓淡得宜，同时还要注意整棵树树叶外轮廓的美感。

　　点叶法有色点、墨点、混点、介字点、垂头点、仰头点、松叶点、胡椒点、梧桐点等多种点法，此类树叶一般多着花青或汁绿色。夹叶法一般以程式化的符号来表现树叶，有圆形、三角形、介字形、椿叶形、菊花形等多种画法，根据不同的树叶形状可染红、青、蓝、白、黄等多种颜色。夹叶法树叶的着色也需打底色，如着石绿色要先染汁绿，着大红和胭脂的可先染朱砂，着赭石色先染藤黄，着石青色先铺花青底色等。

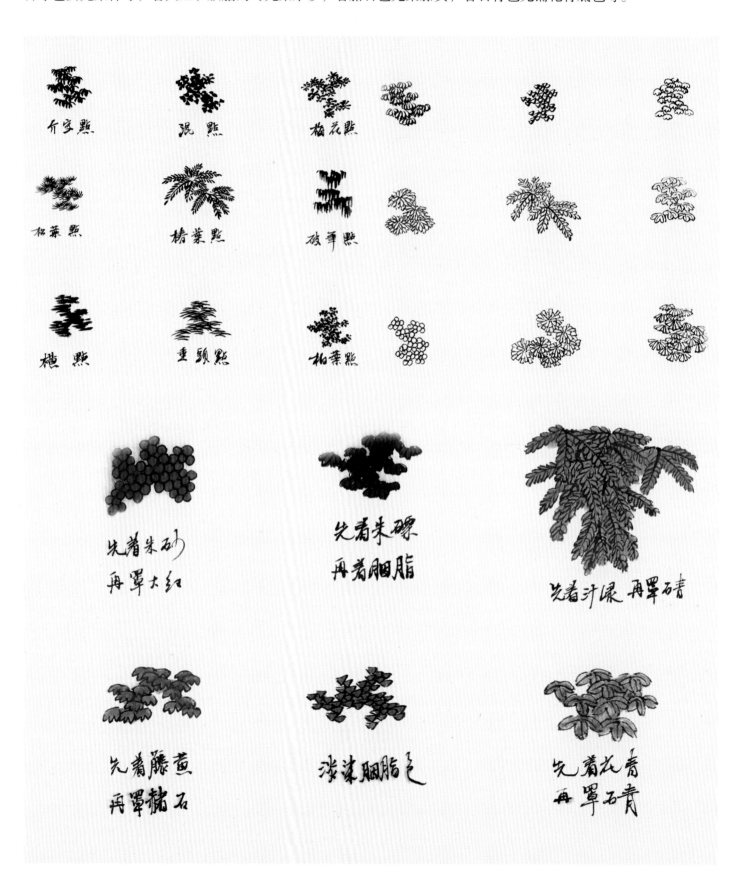

4. 树干、树枝、树叶的组合画法：一组树的树干可用多种皴法结合使用，树枝有鹿角、蟹爪之分。树叶上点叶法和夹叶法穿插运用，同时有枯树穿插其间，树与树之间需分清前后、聚散、浓淡关系，组树大的轮廓结构、态势特征也要体现出美感来。

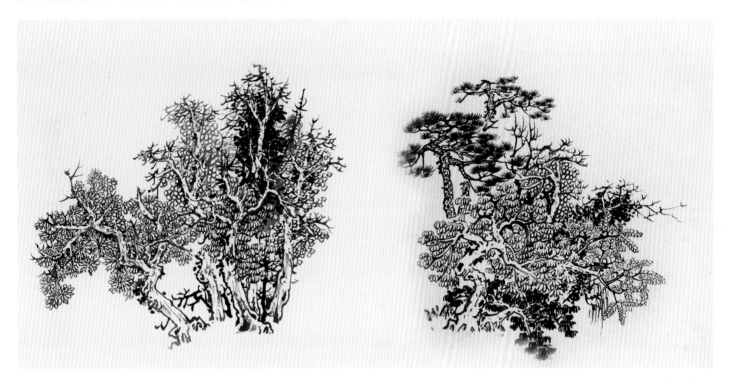

5. 树干、树枝的设色方法：点叶树的树干多着赭石色，夹叶树的树干常着花青或汁绿色，其旨在与夹叶色彩的冷暖互补。树枝着色宜略重，树干略淡，如此方见清晰，画法一般以罩染为主，局部略见浓淡变化即可。

6. 组树的着色：一组树的刻画，一般夹叶树在前，点叶树、枯树在后，起到以墨衬色的作用。在突出主色调的前提下，一组树的着色还要有冷暖对比，点染结合，手法多变。

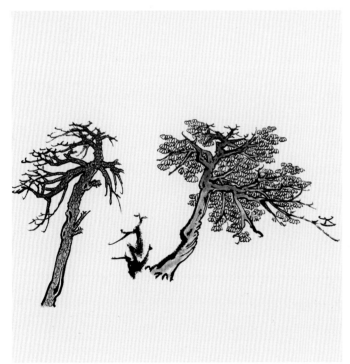

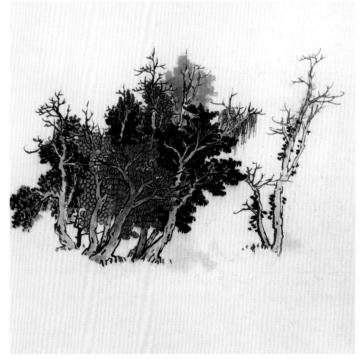

五、山石的画法

1. 单个山石的画法：青绿山水画中山石的表现主要突出以线勾勒，略施皴擦，要合理选择山石表现的角度，把握"石分三面"，突出线与线之间的疏密虚实关系。

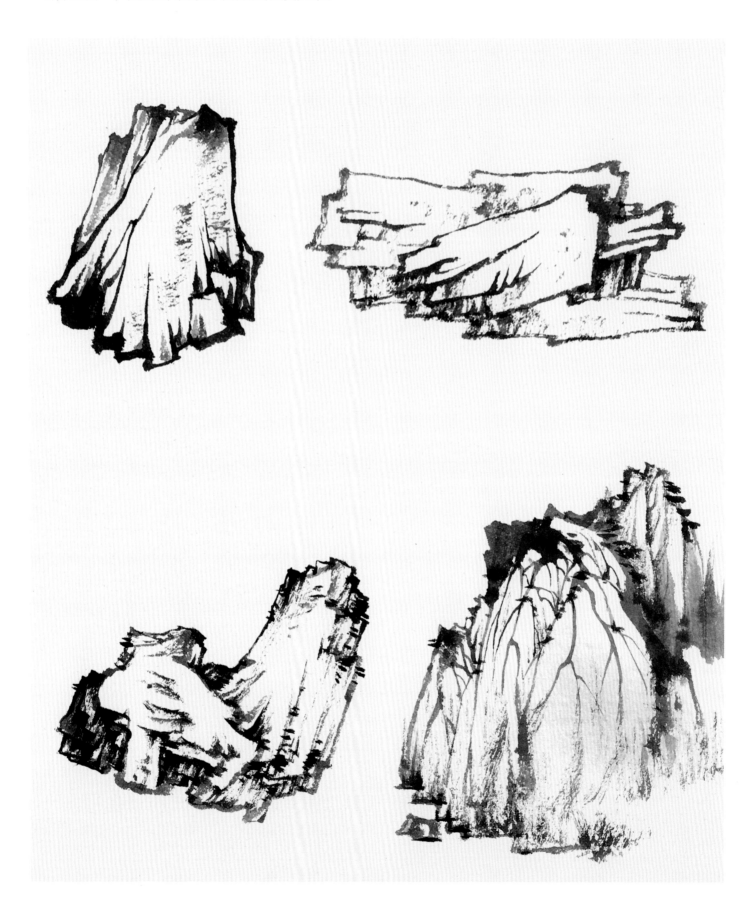

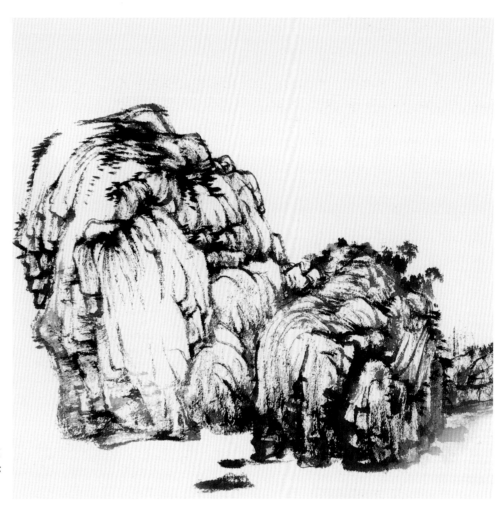

2. 多个山石的画法：多个山石要分组表现，突出大小和疏密关系，要大小相间，疏密有致。

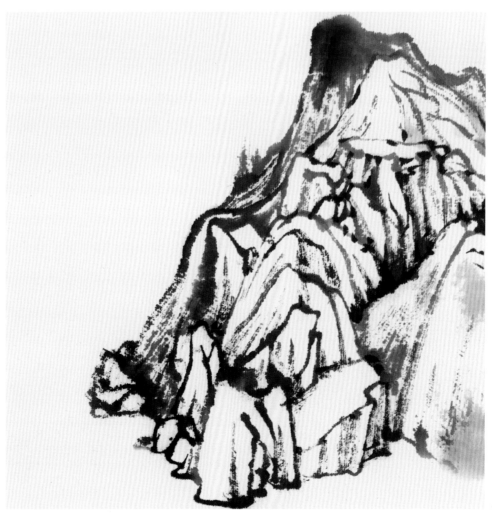

3. 山体画法：首先，由近及远勾勒出山体的轮廓结构，做到近实远虚、近密远疏，反之亦可。其次，依据勾勒的山石轮廓结构，对山石略施皴擦，皴擦要依山石的结构进行，主要皴擦山体的阴暗部位和山脚，山石顶部和受光处要留白，以备后面设色。最后，进一步调整整座山石间的疏密和浓淡关系，略做点苔和淡墨渲染。

六、山石着色方法

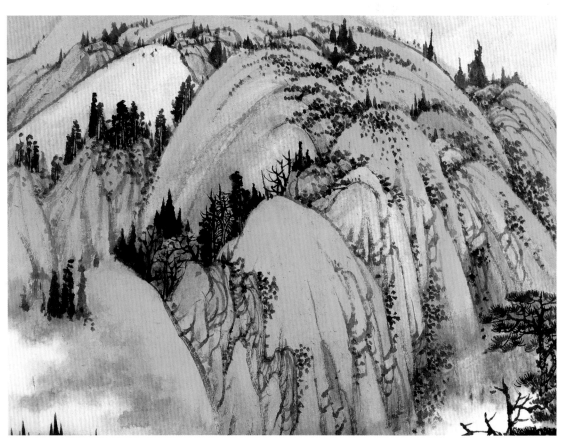

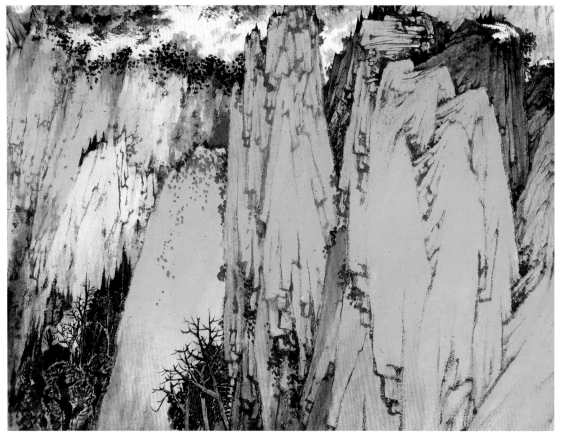

1. 着石绿色的山石：在勾勒出山体轮廓后，先用汁绿色打底，待干后再罩染石绿色，罩染不宜过浓，要反复多遍进行，以使石绿色能薄中见厚，有均匀通透之感为佳。每次罩色时，要有意留出山脚的赭石色并进行罩染。另外，两个山体之间的石绿色要有微妙的浓淡和色相变化。最后，在石绿色罩染完成后，再以浓汁绿色复勾轮廓。

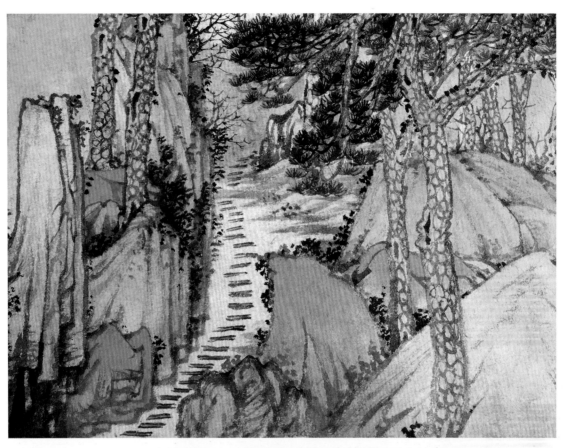

2. 着石青色的山石：以赭石打底后罩染石绿，待干后再在石绿山头上多遍罩染石青色，使山体呈现由青到绿再到赭的色彩变化。石青色的装饰感较强，在青绿山水画中经常作为点缀使用，用以点醒画面、提醒精神，着色方法与石绿相同。

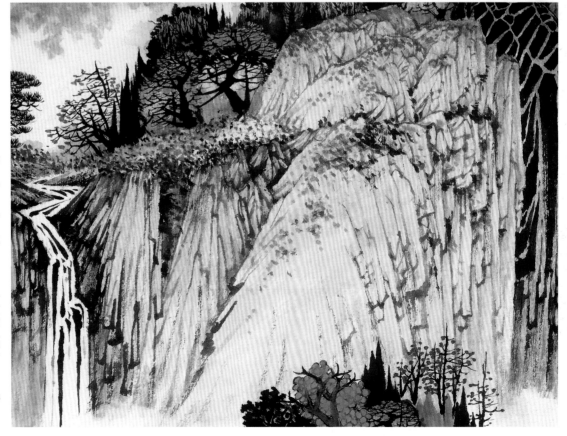

3. 着赭石色的山石：在山石轮廓勾勒完成后，反复多遍罩染赭石色，并复勾山体轮廓，山体阴暗面用赭墨色罩染，主体部位可用浓赭勾点，以显丰富。在青绿山水画中，赭石色的使用一般是为了衬托画面的青绿色，以形成色彩的互补关系，因而其色的使用以突出画面色彩关系的和谐为旨。

七、青绿山水画创作步骤

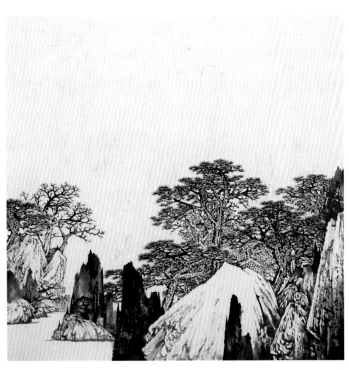

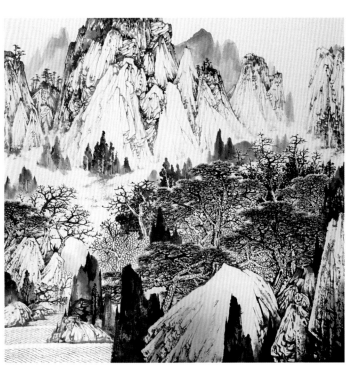

步骤一　确定布局，炭笔起稿，定出所要表现物象的大致位置和轮廓。然后用墨笔画出近处山石和树木的基本形，也可同步进行一些细部刻画。

步骤二　由近及远渐次画出山石、树木、云水和远山，山石、树木的勾勒以中锋为主，笔墨的干湿浓淡、疏密虚实要运用自然，山体皴擦不宜过多，要为后面的设色留出空间。同时，也要合理把握画面大的节奏关系。

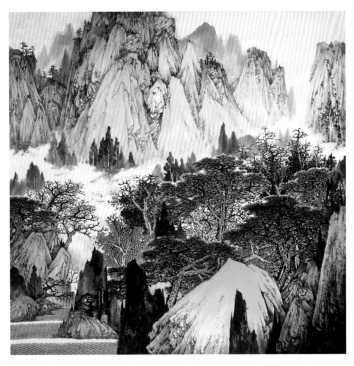

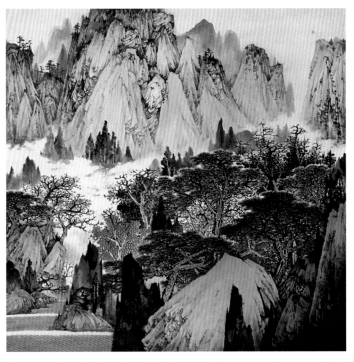

步骤三　用赭石色打底，罩染山体、树干和天空。待干后，自山石顶部向下分染石绿色，注意要留出山脚的赭石色。远山以淡墨略染花青色。以浓汁绿染松针和树叶，夹叶树以朱砂点染，树干留出赭石色。云气留白即可，水纹用花青调墨罩染，局部可留白。

步骤四　在山体顶部反复罩染石绿色，直到表现出山石的厚重感和质感为止。同时注意近山与远山之间微妙的色彩变化。继续罩染树木和水纹。

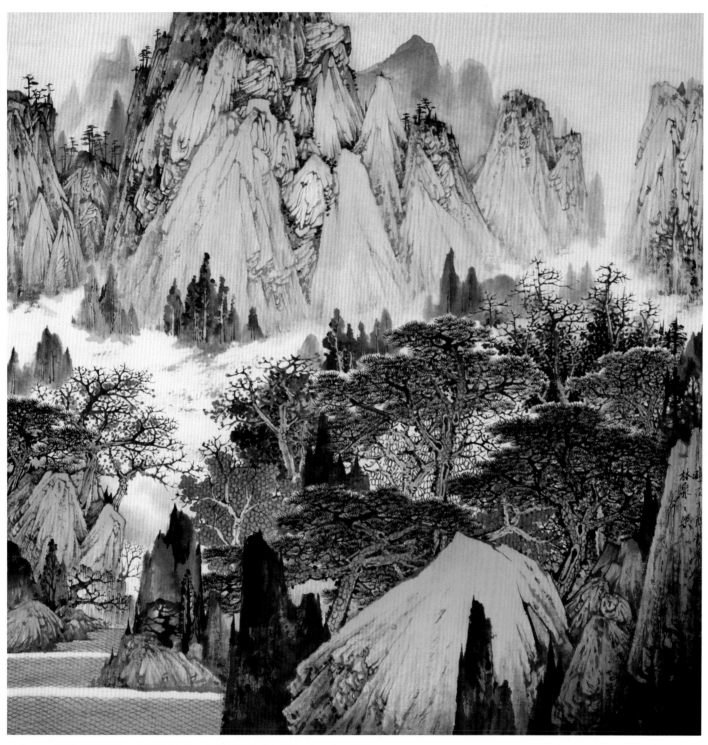

步骤五 调整画面关系，近景树木和山石的局部墨色再加重一些，以拉开画面前后层次，树干和山石的阴暗部位用浓墨点苔。最后题款、钤印，完成作品。

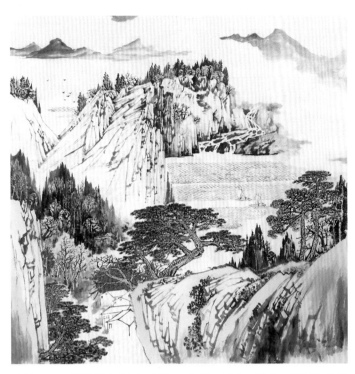

步骤一 用墨笔画出山石、树木、房子、云水、远山、远树和帆船等。近处山石用三绿打底，用汁绿和朱砂染树叶。

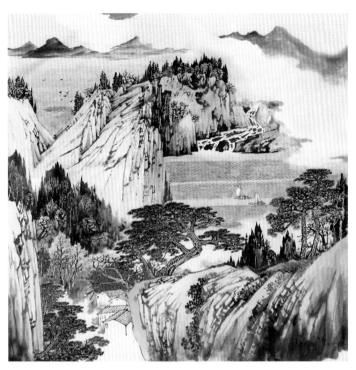

步骤二 淡赭色罩染山脚、天空和树干等。山体用三绿继续罩染，山脚和山顶的丛树用浓汁绿罩染数遍，花青调墨染湖面水纹并以浓汁绿色点苔草。注意画面中的云雾要衬染出轻盈流动的感觉来。

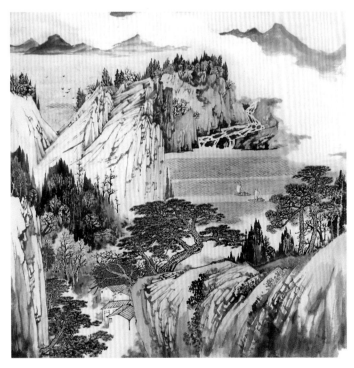

步骤三 用浓汁绿再次点染松针和丛树，以加重画面近景的色调层次，帆船用白粉点染，三青色罩染山体主要部位。

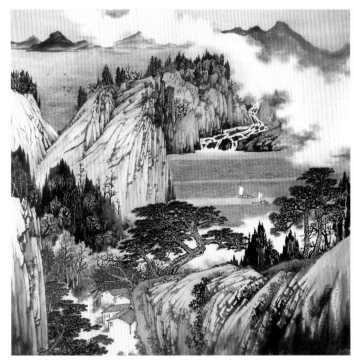

步骤四 调整画面，进一步丰富山体的结构和色墨层次，局部重墨再次点染以加深层次感，近景屋顶罩染赭石，远山和远处湖水略微罩染墨青色。

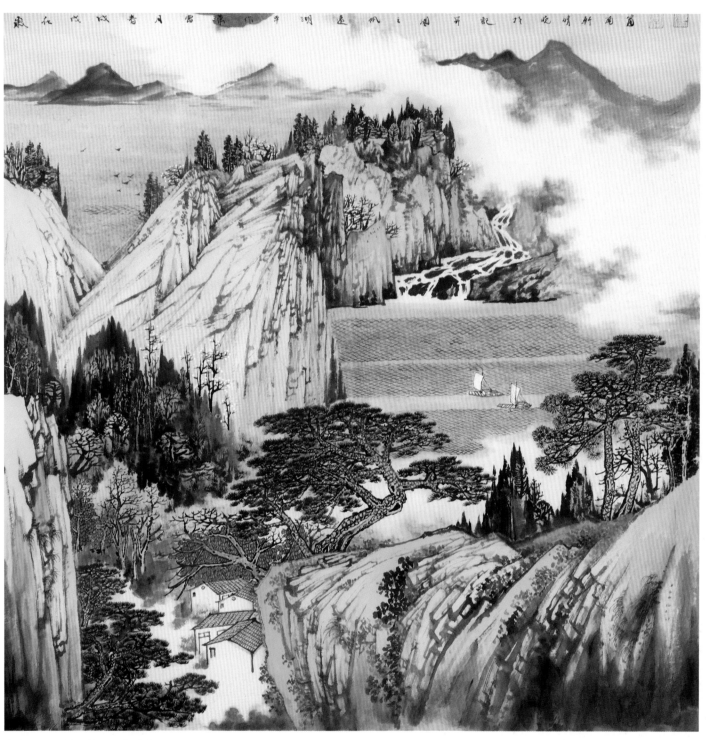

步骤五　题款、钤印，完成作品。

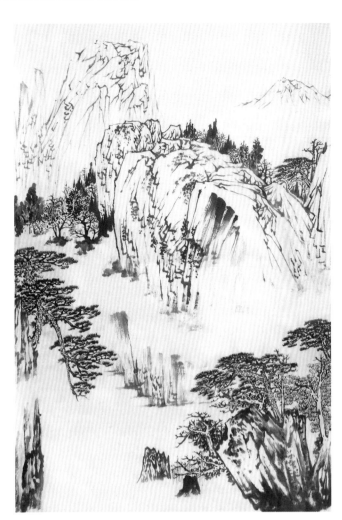
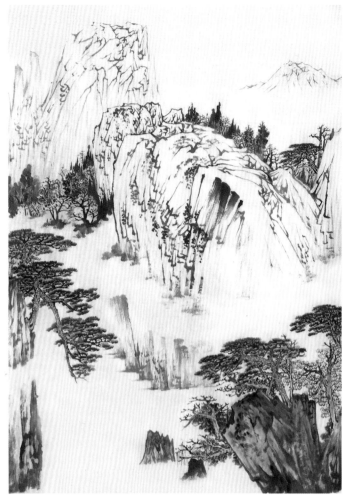
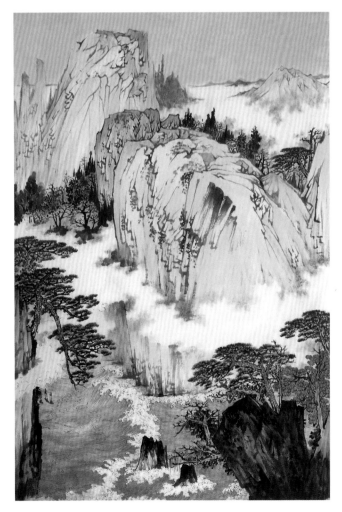
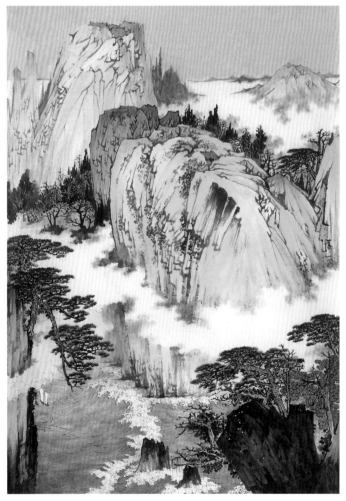

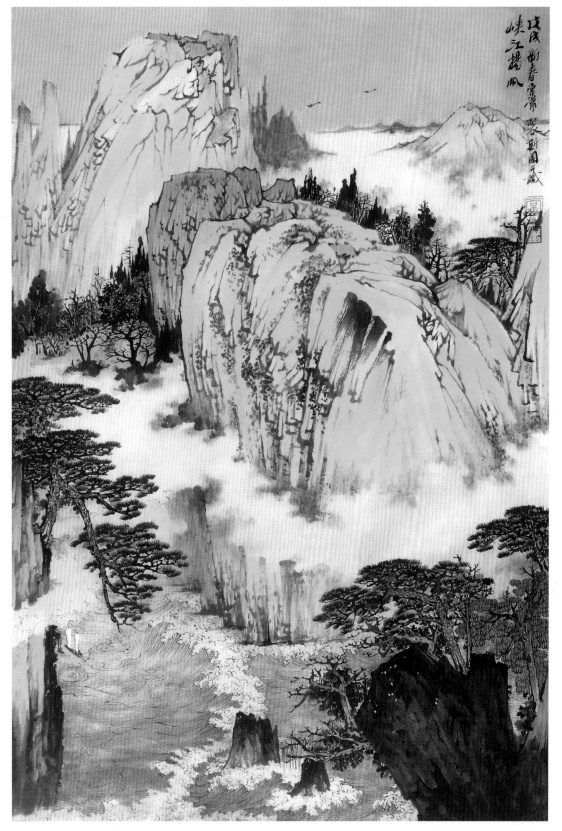

步骤一 确定所要表现的画面内容，精心布局，完成墨稿。注意画面中笔墨的运用既要服务于造型结构，又要具备生动的抽象美感。

步骤二 用赭石染山脚，浓汁绿染树叶，近景山石以浓墨罩染，分出画面大的深浅层次关系。汁绿色的罩染要均匀通透，色相沉稳，切忌腻、脏。

步骤三 用二绿色罩染中景山体数遍，三绿色罩染远景山体，分出画面的空间层次。远山用赭石调少许墨直接描出，山体的转折处和紧要位置用石青色罩染石块。勾勒近景波涛水纹，用线要圆转流畅、遒劲有力、近实远虚、表现自然，并以花青调墨罩染水纹，浪花处留白。山腰用淡墨染出白云，用赭石染出天空色。

步骤四 加重近景山石的墨色，用重花青色进一步罩染波浪水纹。加重山腰白云，要表现出云气轻盈的态势。用淡赭色继续染天空。

步骤五 调整画面，局部再加重颜色，使画面更厚重。最后题款、钤印，完成作品。

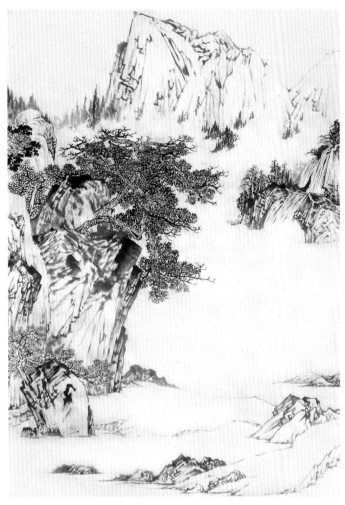

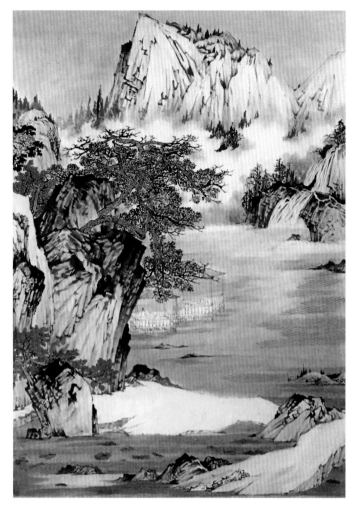

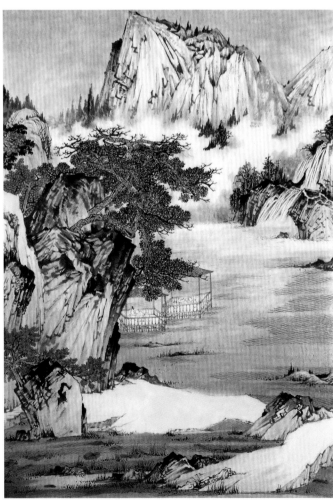

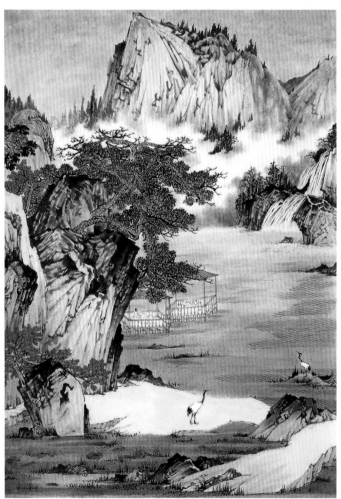

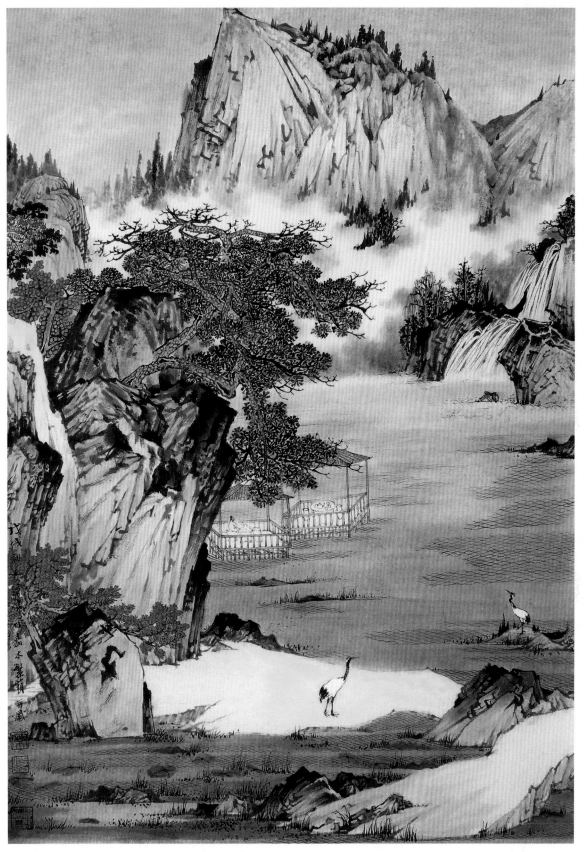

步骤一　确定画面整体布局，山体之间的聚散呼应、浓淡虚实，要表现得宜。重点刻画中景山体和两棵松树。

步骤二　勾勒湖面水纹，要表现出湖面的平阔纵深感，作为点景的两个亭子要重点刻画，结构、造型要严谨。用赭石罩染山石和树干，局部用三绿色罩染。湖面用花青色罩染，夹叶树用朱砂色打底。

步骤三　用墨绿色染松针，朱砂色复点夹叶树，近景水面勾草、点浮萍，点缀亭中人物，以丰富近景画面内容。同时，进一步丰富、加重近中景的墨色层次。

步骤四　近景画仙鹤，突出画作主题，并进一步协调画面的色彩关系。

步骤五　调整画面，题款、钤印，完成作品。

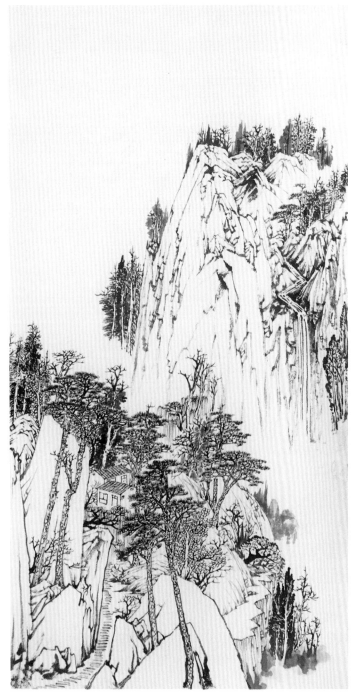
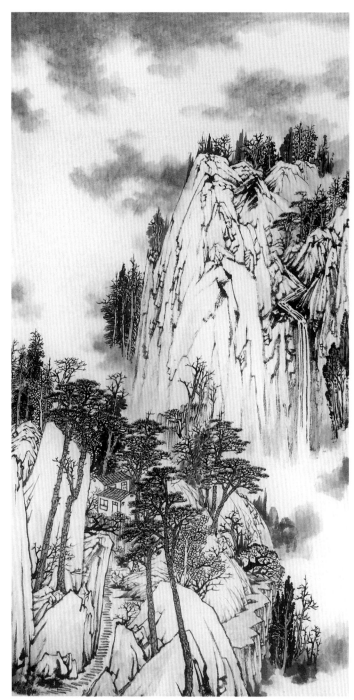

步骤一　由近及远勾勒出树木、山石、房屋、道路、泉瀑等画面物象，要注意树木与山体之间的疏密聚散关系。

步骤二　用赭石染山脚和树干，淡墨染出天空和山脚的云雾，完成画面整体结构布局，注意云雾留白的形状要灵活自然。

步骤三　分别用二绿、花白绿色罩染山石多遍，树叶用浓汁绿色勾染，夹叶树以朱砂点染，部分山石用三青色提染多遍，屋顶用头青色罩染。画面主题色调要明确突出，用色要明快鲜活，艳而不俗。

步骤四　调整画面，加深画面中点叶树的墨色层次，进一步强化画面大的层次关系和疏密关系，题款、钤印，完成作品。

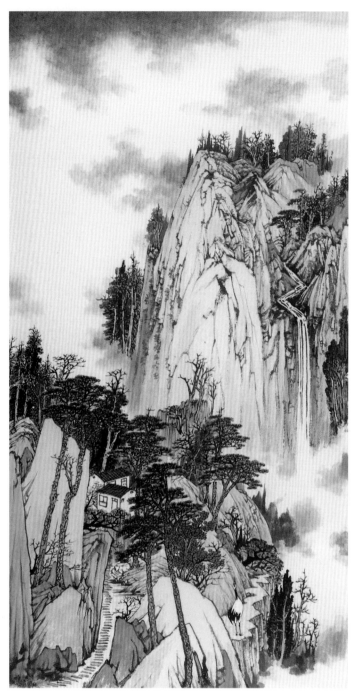
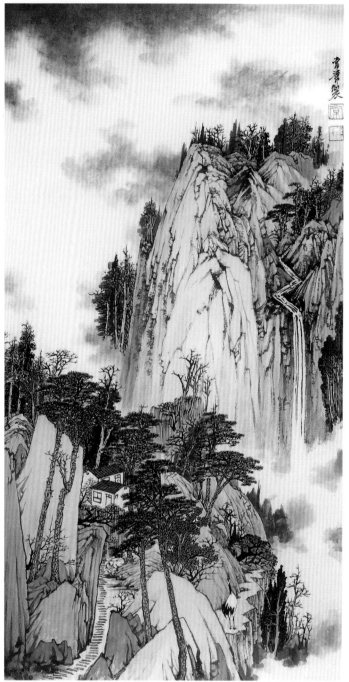

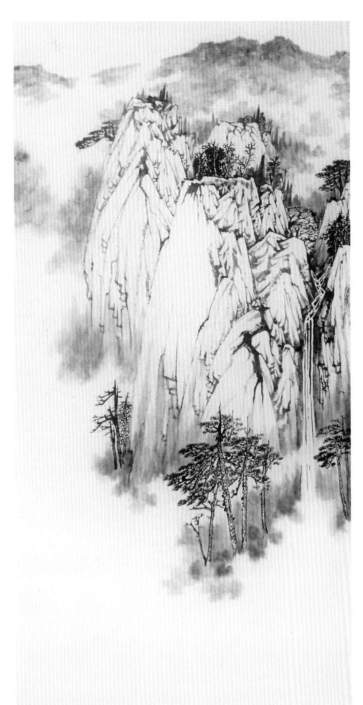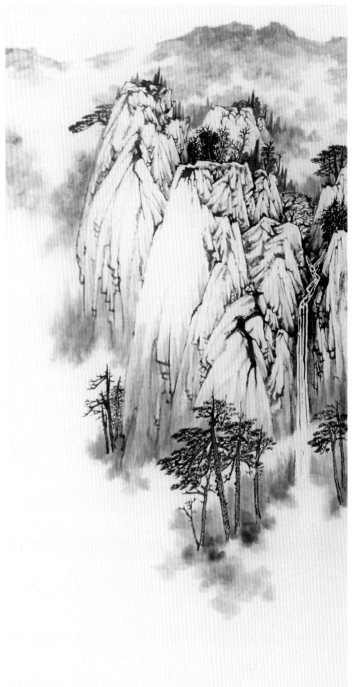

步骤一 构思立意，合理布置画面中山体、树木、云雾之间的位置关系，确定墨稿。

步骤二 用淡赭石染树干、山脚和山石根部，淡汁绿色点染近处松树的松针和远处树叶，并进一步烘托出画面中主体山峰云雾缭绕的气氛。整幅画面用色要淡薄轻盈，以烘托出云雾缭绕的生动感。

步骤三 用三绿色总体罩染山体数遍，并在局部山头用头绿色提染。用朱砂染夹叶树。在画面左下角画出点景的仙鹤，丰富画面情趣。点景的布置要配合画面大的走势关系，以起到画龙点睛的效果。

步骤四 进一步补充完善画面层次关系，突出画面主体部分内容。调整画面，题款、钤印，完成作品。

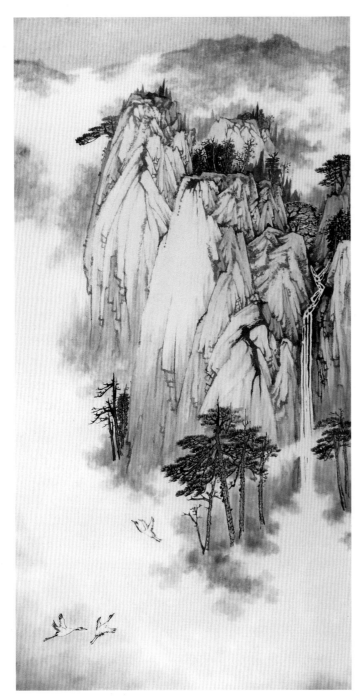

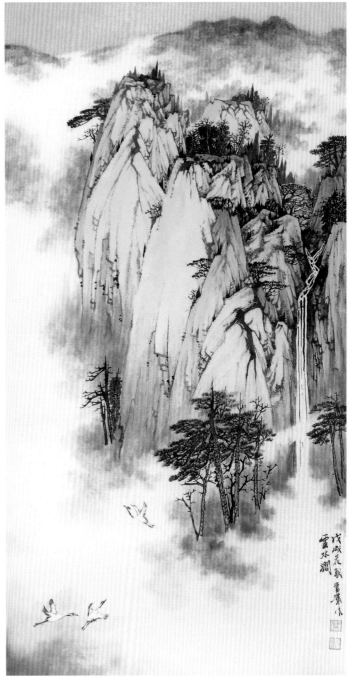

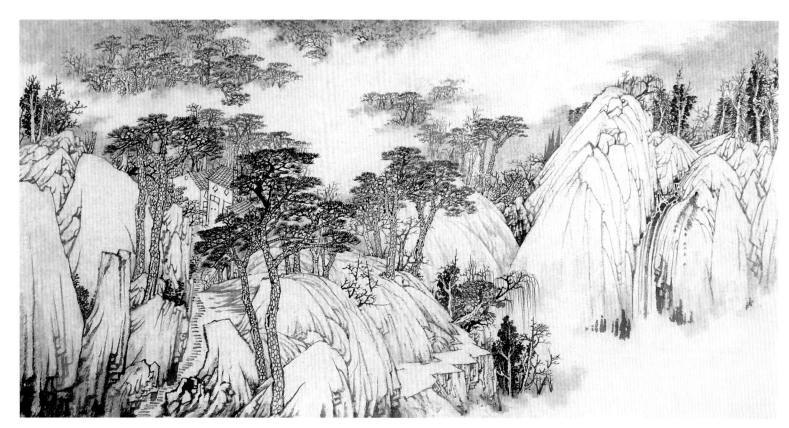

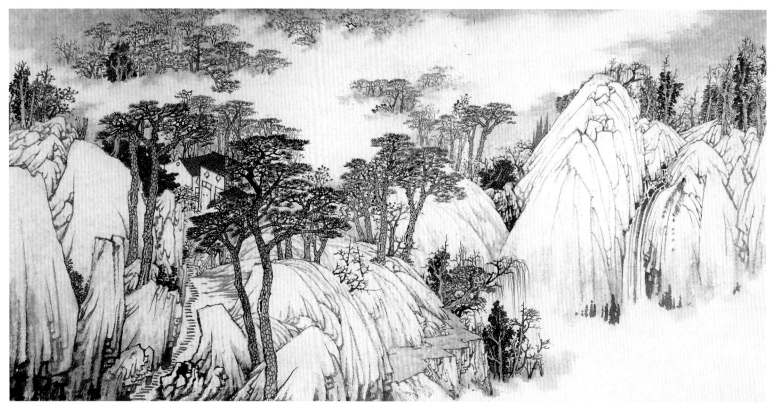

步骤一 此幅作品以勾勒填色法完成，山石、树木、房屋皆以细线勾勒轮廓，而后填色。勾勒山石树木时，要注意把握大的疏密虚实关系。

步骤二 屋顶用头青罩染，夹叶树用朱砂填染。浓墨点树叶，重墨皴擦山脚，赭石色染山石阴暗部，淡墨染云烟，粗略表现出画面的大致层次关系。

步骤三 用浓绿色染松针，用三绿色由浓及淡整体罩染山石数遍，再用头绿色局部提染山石，用色要温润细腻，薄中见厚。

步骤四 山体结构处的石块用三青色提染，以点醒画面。画幅的右下方画出点景仙鹤，突出高士隐居的主题。审视画面，题款、铃印，完成作品。

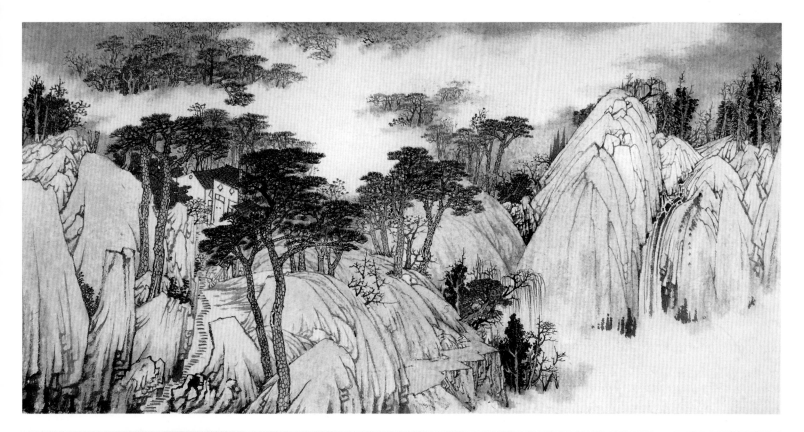

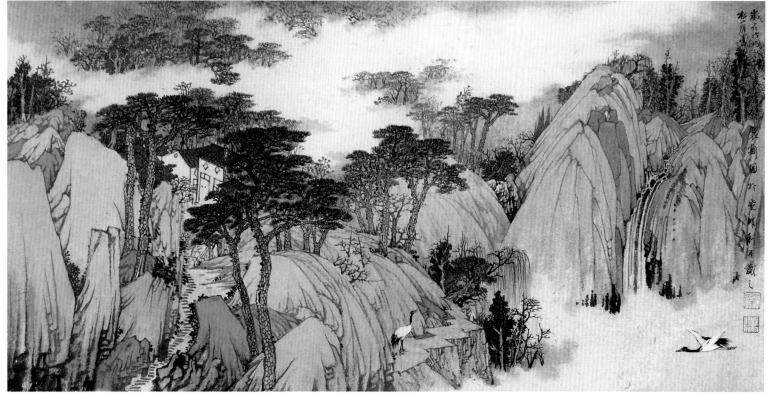

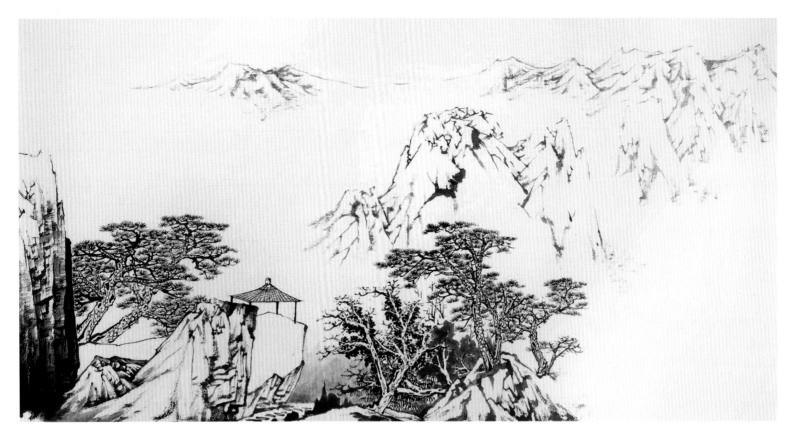

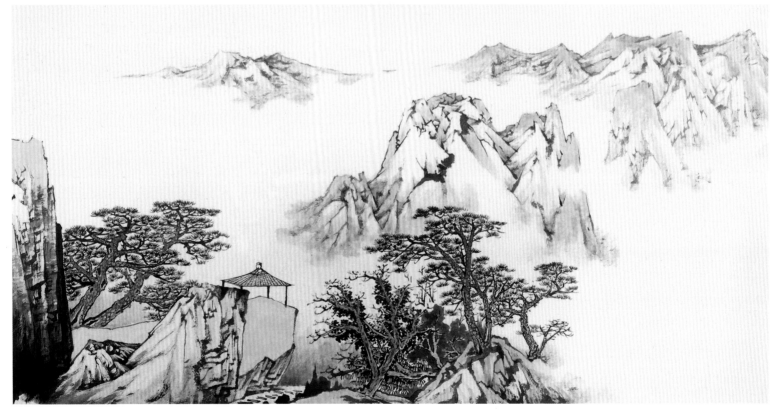

步骤一　勾写墨稿，重点刻画近景的山石和丛树。远山仅勾轮廓结构，用笔要有变化，干湿浓淡灵活表现。

步骤二　先用三绿色分块罩染山体结构，赭石色染山脚和树干，近景山体再用二绿色提染。

步骤三　用墨绿色染松针和点树叶，墨青色染云雾，淡赭墨色染天空，用三青色罩染山体局部石块，烘托出画面气氛。要突出画面的主色调，忌用色平均。

步骤四　屋顶和夹叶树以朱砂点染，中景的山顶和山脚用浓墨点写丛树。审视画面，题款、钤印，完成作品。

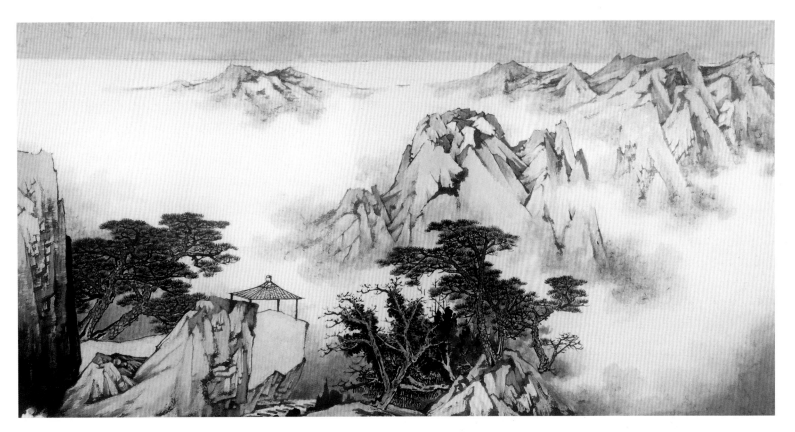

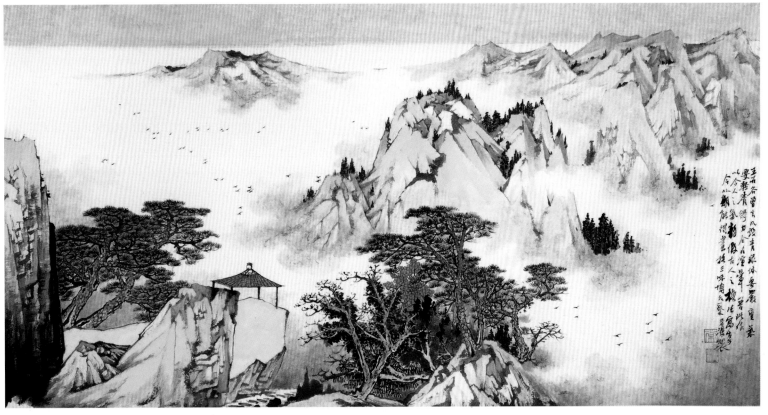

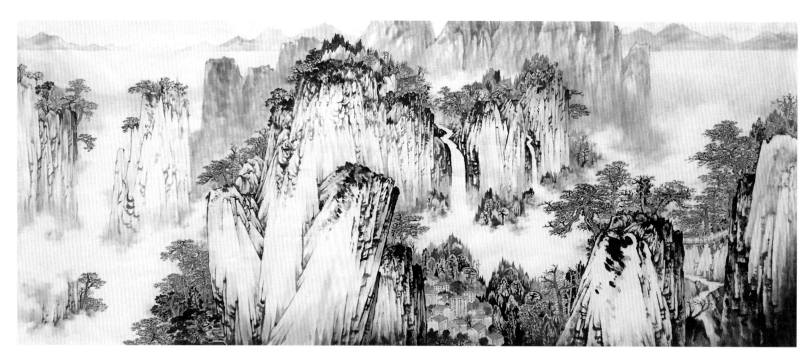

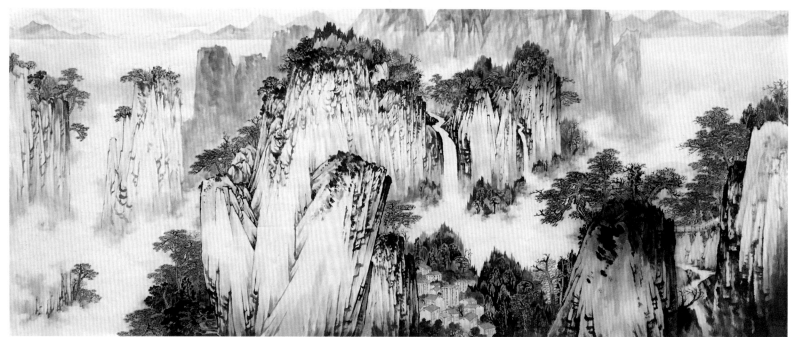

步骤一　确定画面物象位置，勾勒山体和近景松林，初步完成墨稿。

步骤二　浓墨皴染山脚，淡墨渲染云雾，汁绿色染松针和丛树。在细节刻画过程中，时刻留意画面全局上的大效果。

步骤三　用花青、赭石色分别罩染山体，近、中景山体的着色点染结合，反复进行，局部山体用重墨罩染，远处天空用淡赭色染，夹叶树用朱砂染，以突出画面主题，初步完成作品。

步骤四　进一步加深山体的花青、赭石色层次，树木、山体的局部位置用浓墨点染，远处的浮云用淡花青色罩染，以衬托近处白色的云雾。继续丰富画面细节部分的内容，直到满意。

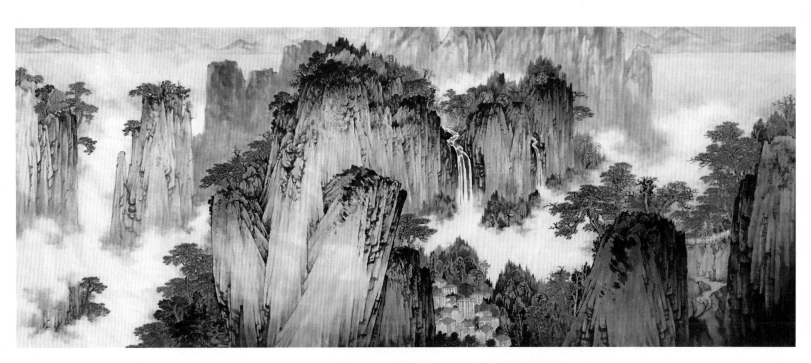

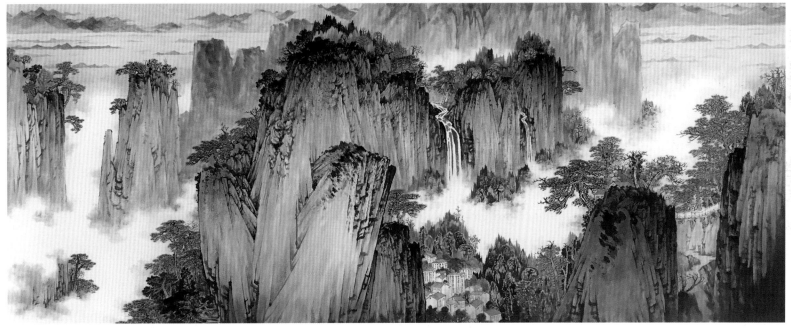

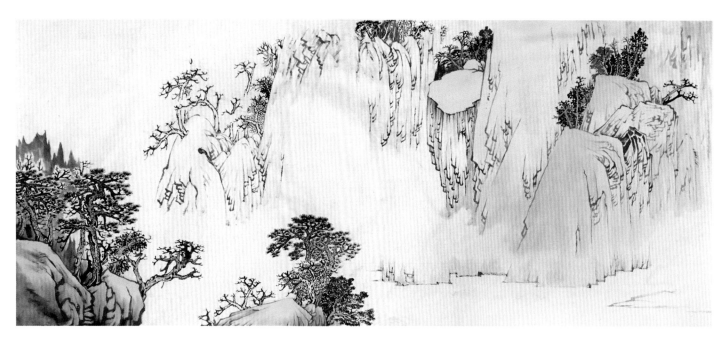

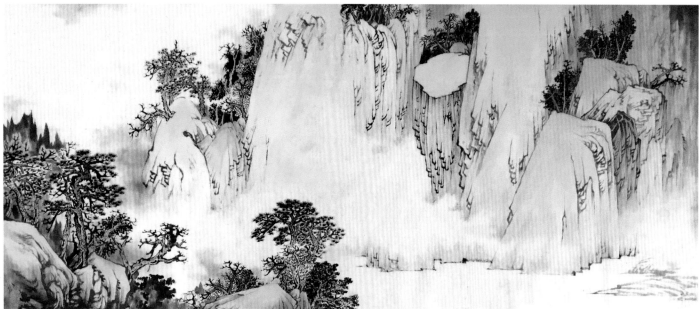

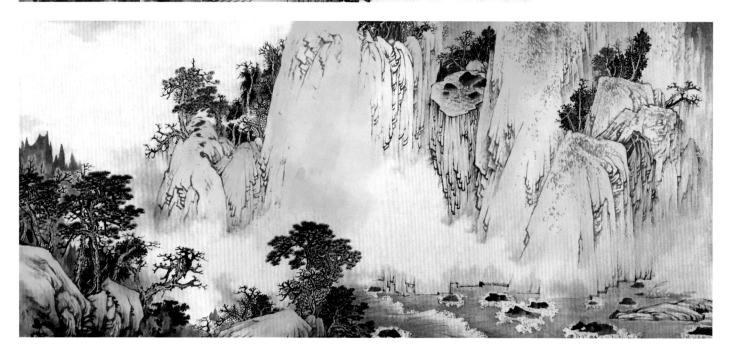

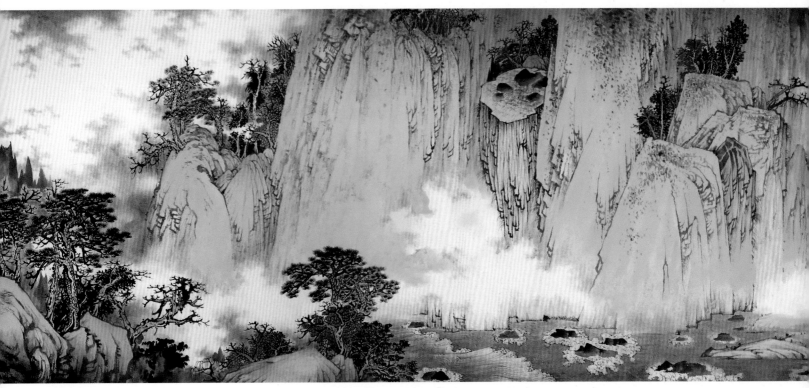

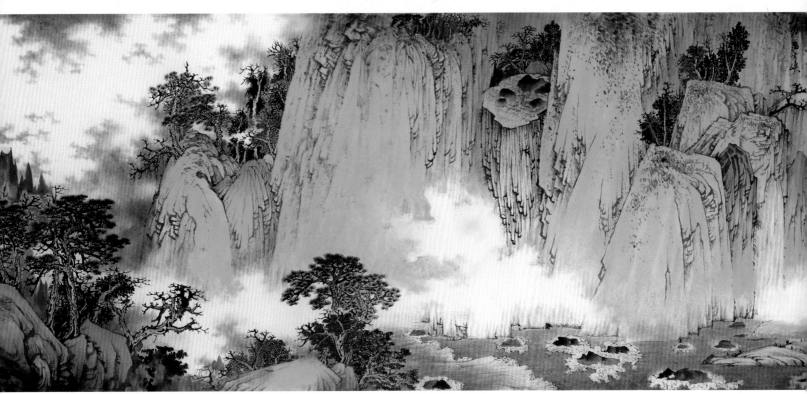

步骤一　构思立意，确定所要表现的作品内容，重点刻画画面主体部分：近景的丛树、山石和中景的石壁山体。

步骤二　进一步丰富主体部分内容，近景丛树继续做深入刻画，中景石壁用三绿色罩染，并用墨绿色做进一步勾皴，注意山体之间微妙的色彩变化，山脚染赭石色，要留出山脚云气的形状来，天空用淡墨染出云雾。

步骤三　用中锋细笔勾勒江涛和浪花，用笔要灵活有动势，勾完后用墨青色罩染，初步完成作品。

步骤四　近景松树用花青色复勾松针，远处树叶用浓绿色点染，夹叶树以朱砂点染，近景、中景的局部山石用三青色提染，最后用草绿色勾点山体，丰富细节。

步骤五　调整画面，题款、钤印，完成作品。

八、范画与欣赏

历代山水诗词选

题展子虔《游春图》（元·张圭）

东风一样翠红新，绿水青山又可人。

料得春山更深处，仙源初不限红尘。

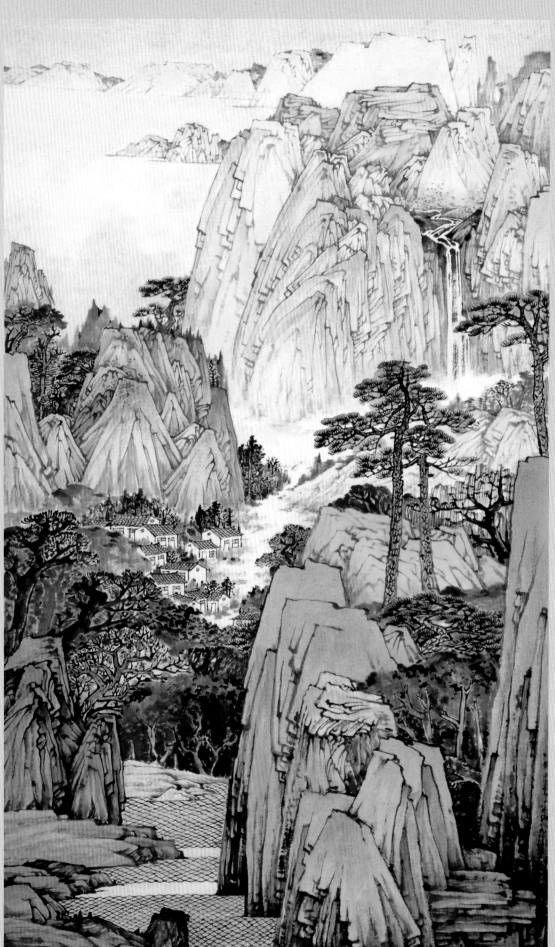

山水家园　138 cm×65 cm　2015年

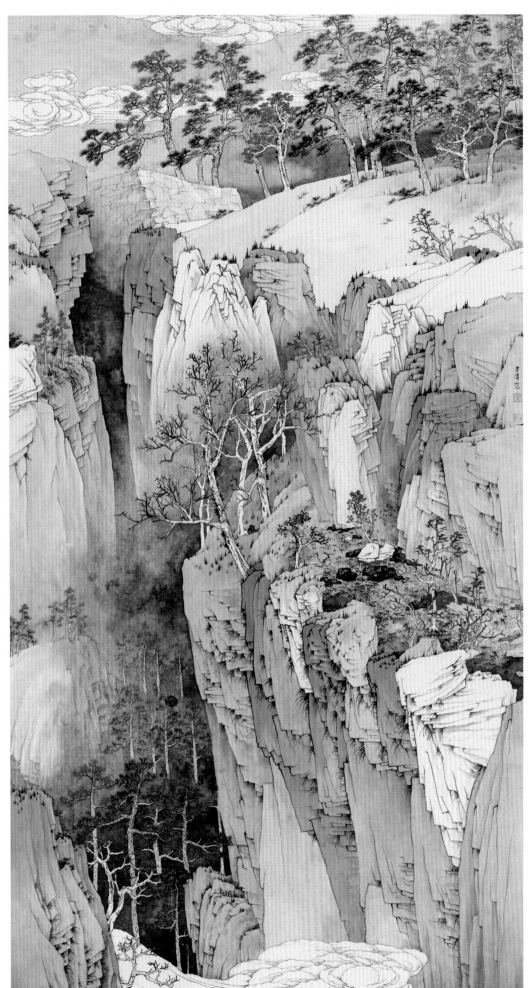

历代山水诗词选

山中（唐·王维）

荆溪白石出，天寒红叶稀。
山路元无雨，空翠湿人衣。

幽谷图　180 cm×97 cm　2015年

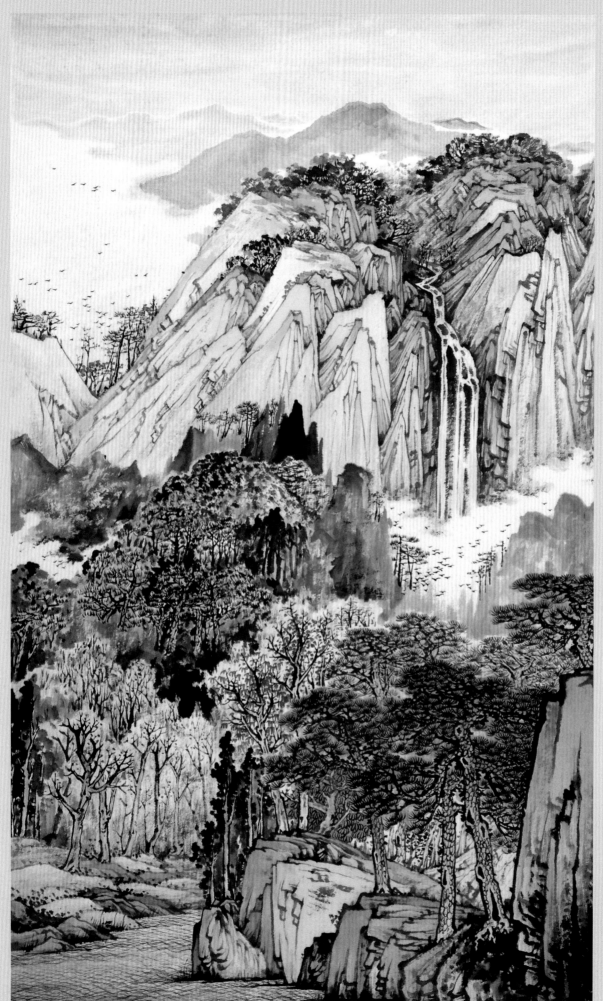

历代山水诗词选

题赵松雪《山居图》（元·黄公望）

丰草茸茸软似茵，长松郁郁净无尘。

相逢尽道年华好，不数桃源洞里人。

密林远岫图　138 cm×65 cm　2016年

历代山水诗词选

山中留客（唐·张旭）

山光物态弄春晖，莫为轻阴便拟归。

纵使晴明无雨色，入云深处亦沾衣。

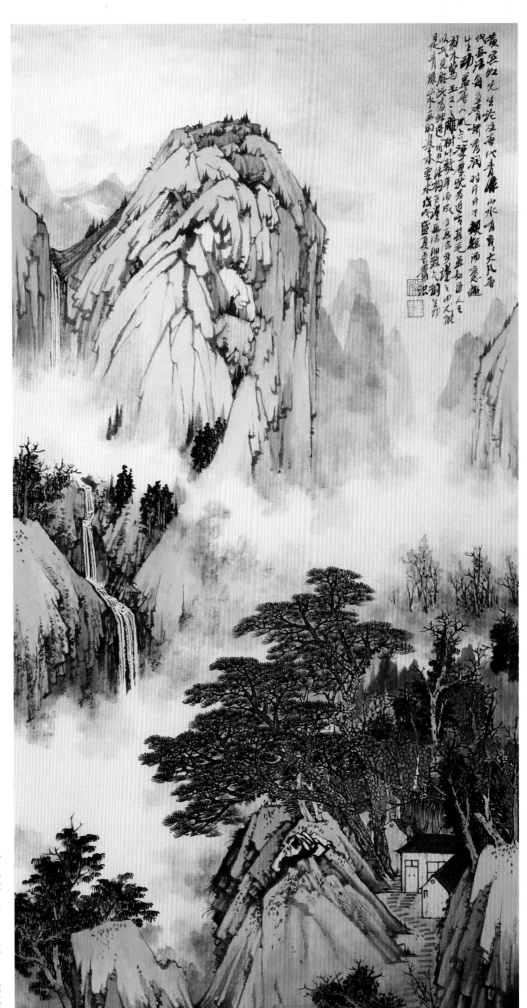

山高水长　65 cm×34 cm　2018年

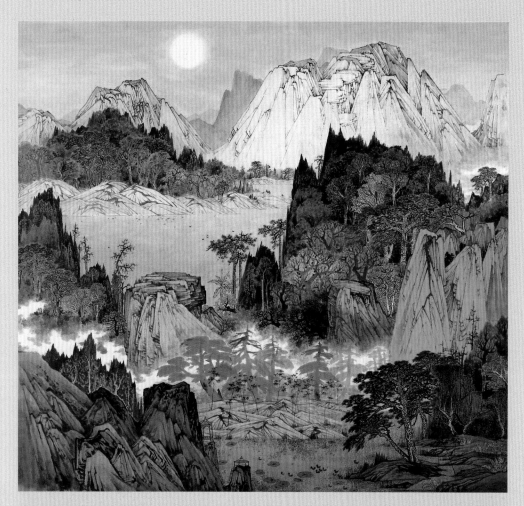

历代山水诗词选

山居秋暝（唐·王维）
空山新雨后，天气晚来秋。
明月松间照，清泉石上流。
竹喧归浣女，莲动下渔舟。
随意春芳歇，王孙自可留。

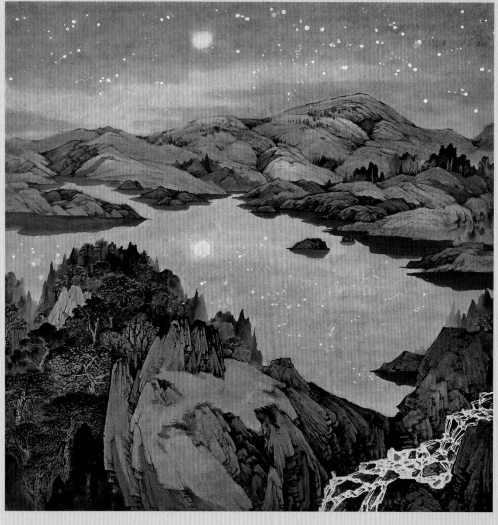

（上）梦家园　180 cm×195 cm　2016年
（下）夜光曲　69 cm×68 cm　2016年

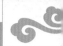

历代山水诗词选

月下独酌（唐·李白）

花间一壶酒，独酌无相亲。
举杯邀明月，对影成三人。
月既不解饮，影徒随我身。
暂伴月将影，行乐须及春。
我歌月徘徊，我舞影零乱。
醒时同交欢，醉后各分散。
永结无情游，相期邈云汉。

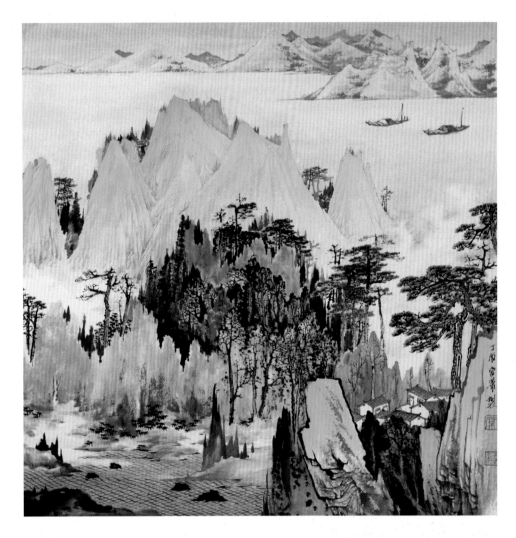

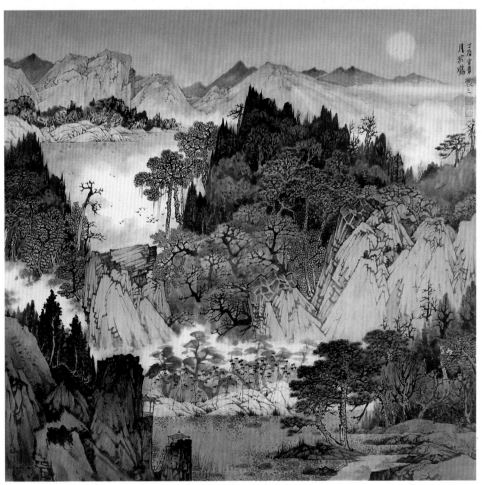

（上）在水一方　50 cm×50 cm　2017年
（下）月色家园　68 cm×68 cm　2017年

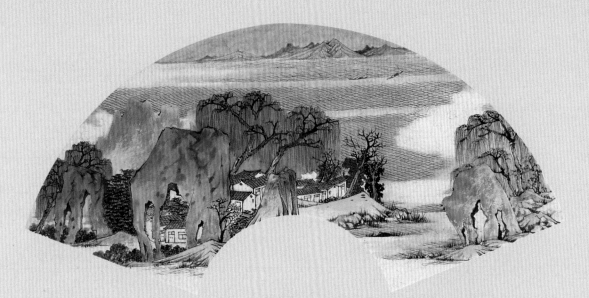

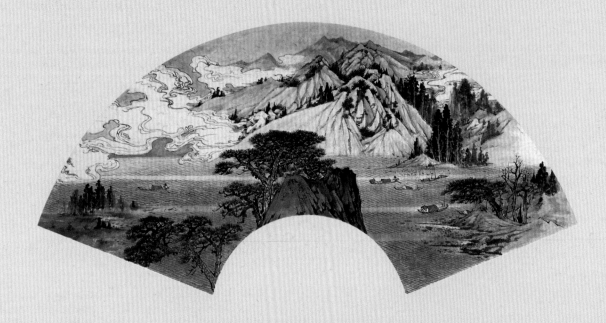

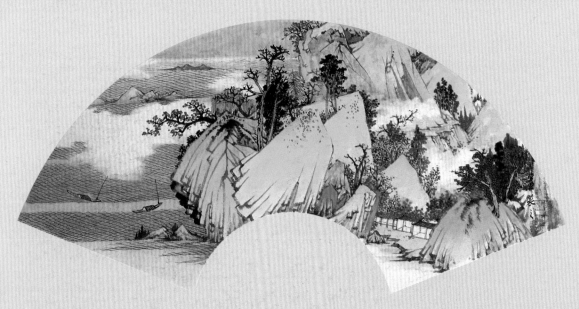

（上）五柳居　34 cm×68 cm　2018年
（中）瀛湖清秋　34 cm×68 cm　2018年
（下）明秀春山　34 cm×68 cm　2018年

历代山水诗词选

暮江吟（唐·白居易）

一道残阳铺水中，半江瑟瑟半江红。
可怜九月初三夜，露似真珠月似弓。

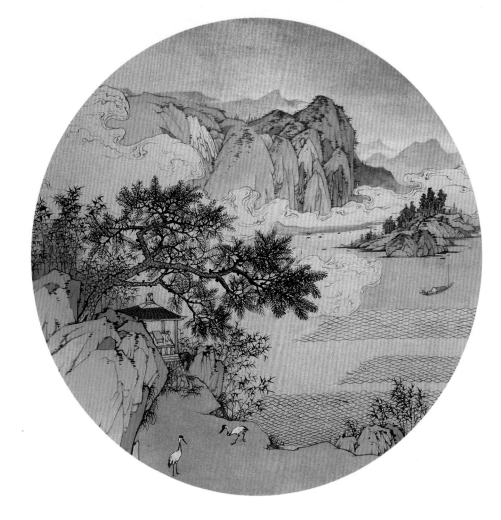

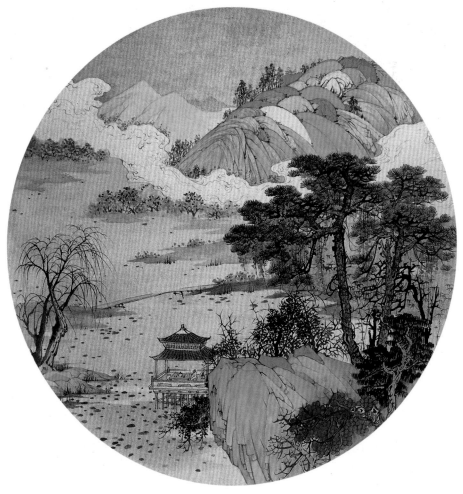

（上）款鹤图　34 cm×34 cm　2017年
（下）清凉阁　34 cm×34 cm　2017年

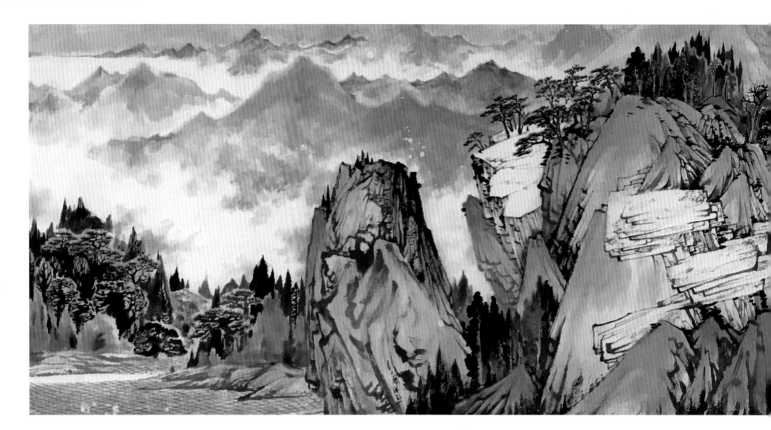

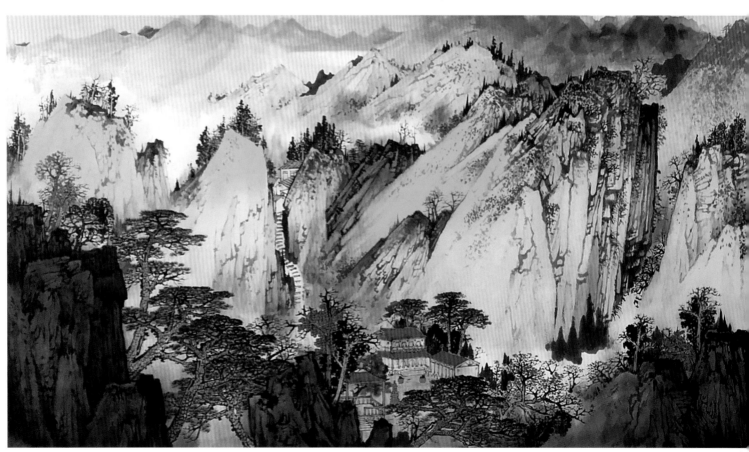

（上）渔村清夏　34 cm×136 cm　2017年
（下）朝阳淡淡宿云轻　49 cm×182 cm　2018年

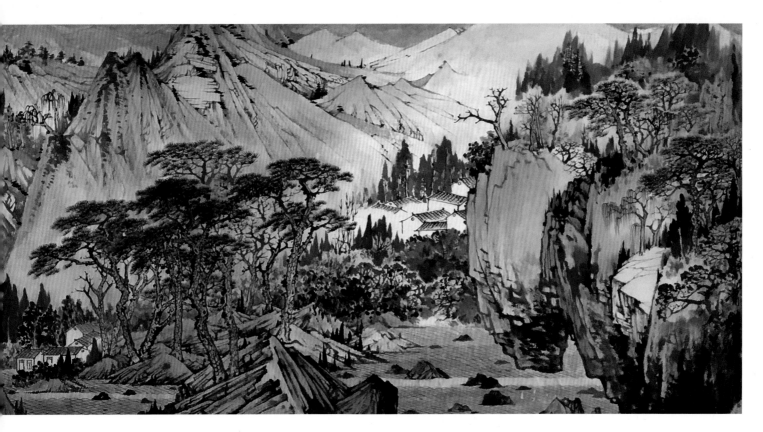

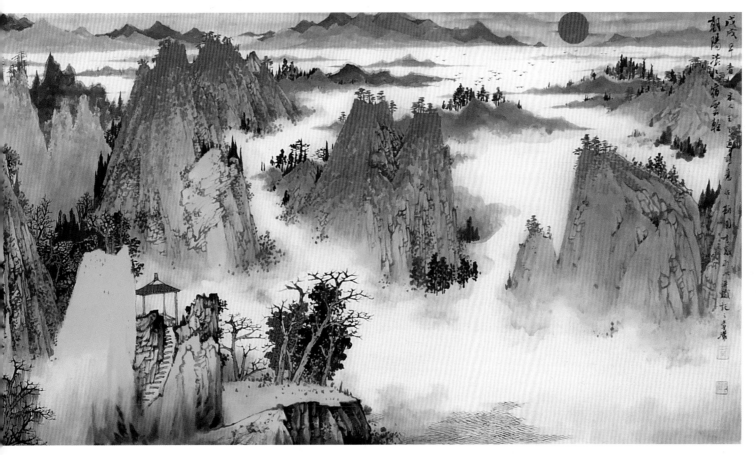

历代山水诗词选

离思五首·其四（唐·元稹）

曾经沧海难为水，除却巫山不是云。
取次花丛懒回顾，半缘修道半缘君。

秋兴（唐·杜甫）

玉露凋伤枫树林，巫山巫峡气萧森。
江间波浪兼天涌，塞上风云接地阴。
丛菊两开他日泪，孤舟一系故园心。
寒衣处处催刀尺，白帝城高急暮砧。

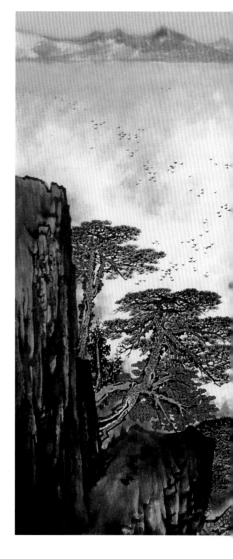

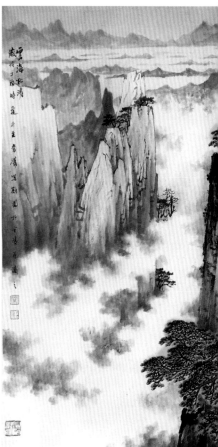

（上）瞿塘春醉　68 cm×136 cm　2017年
（下）云海松涛　69 cm×170 cm　2017年

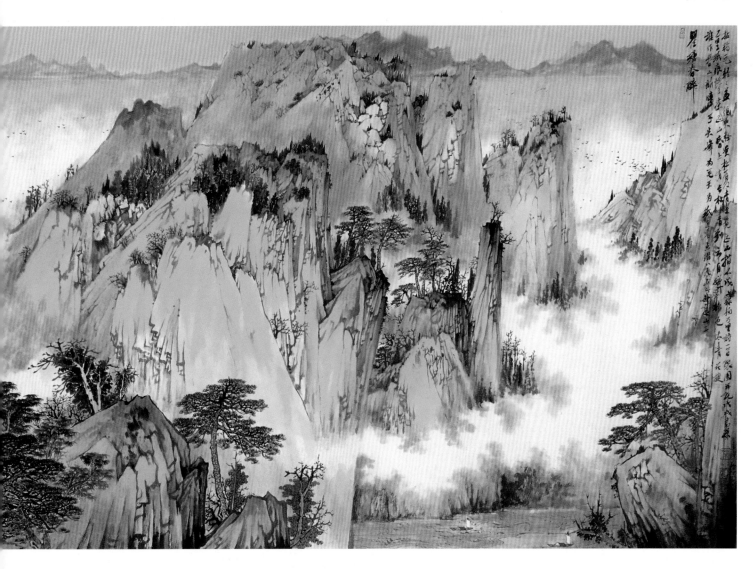

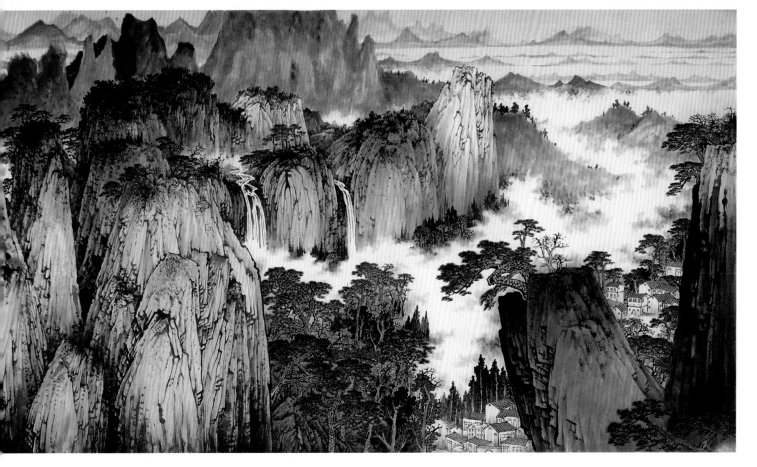

历代山水诗词选

汉江临泛（唐·王维）

楚塞三湘接，荆门九派通。
江流天地外，山色有无中。
郡邑浮前浦，波澜动远空。
襄阳好风日，留醉与山翁。

望岳（唐·杜甫）

岱宗夫如何？齐鲁青未了。
造化钟神秀，阴阳割昏晓。
荡胸生层云，决眦入归鸟。
会当凌绝顶，一览众山小。

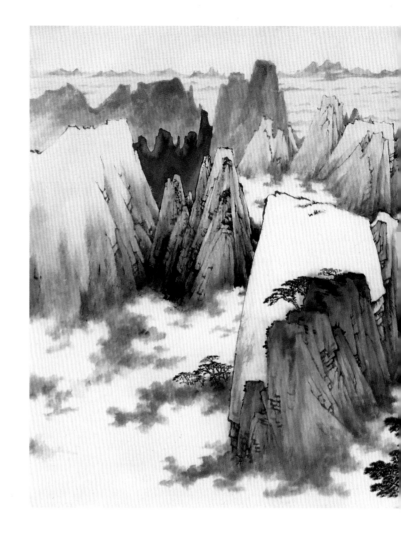

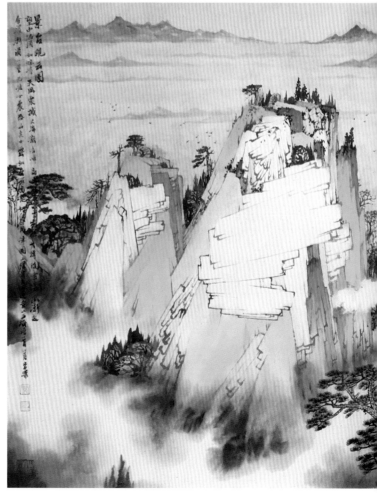

（上）苍松千岩浮云万里　70 cm×170 cm　2017年
（下）景台观云图　70 cm×170 cm　2017年

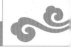

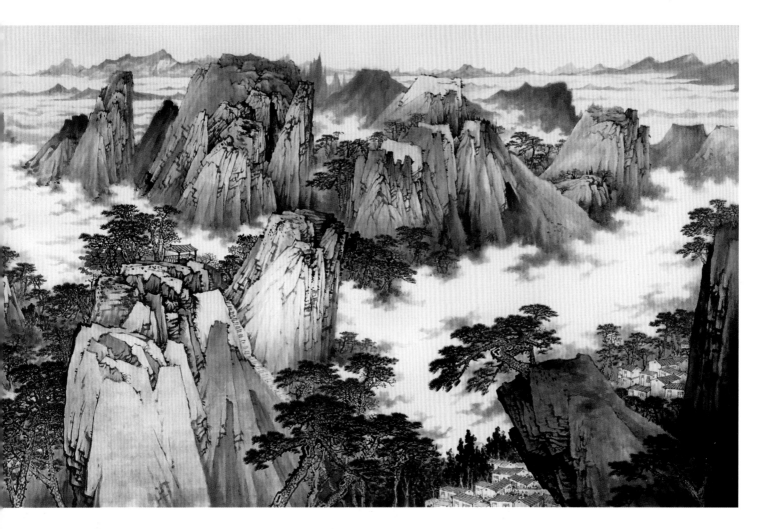

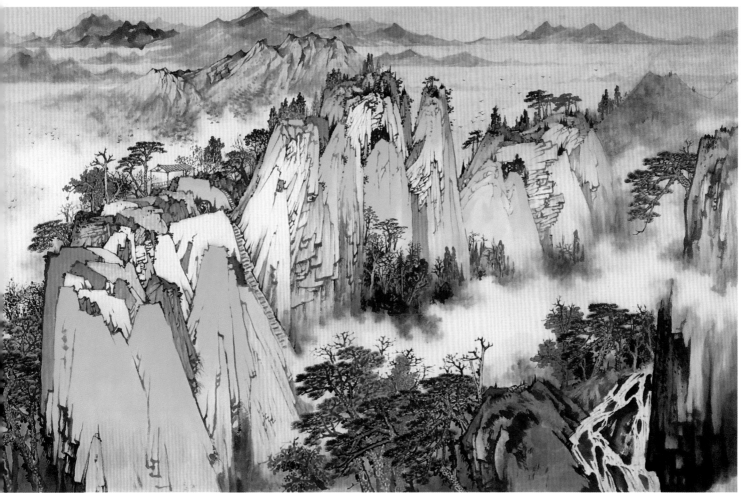

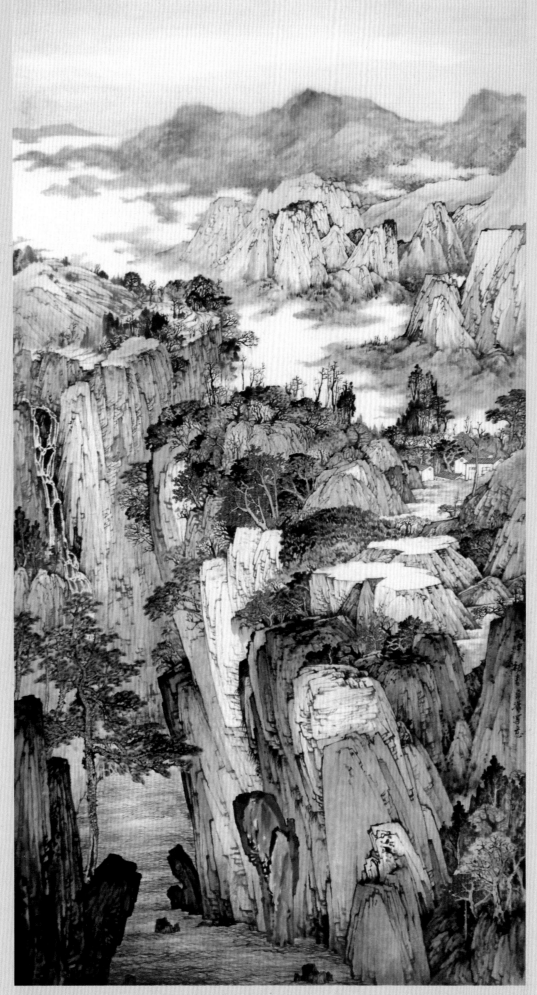

历代山水诗词选

初入太行路（唐·白居易）

天冷日不光，太行峰苍莽。
尝闻此中险，今我方独往。
马蹄冻且滑，羊肠不可上。
若比世路难，犹自平于掌。

太行清凉　180 cm×98 cm　2016年